家事小浣熊

一戴上頭巾就變得超愛乾淨

麻啊

怕麻煩，又天生一副懶骨頭
名叫「麻啊」的小浣熊。
一天中，大半時間都在睡覺。

不過
一戴上
頭巾…

家事小浣熊

變身成超愛打掃的「家事小浣熊」
就會想讓住家還是心靈
到處都變得亮晶晶的。

鼴鼠老師

打掃超拿手。
是「家事小浣熊」的老師。
傳授了許多打掃的祕訣
不過一旦生氣起來，就會很可怕。

灰塵好朋友

好像每個人家裡都存在著許多。
和沒戴頭巾的「麻啊」感情融洽。

蜜雪兒‧新井

主婦界教主
大多出現在電視節目的主婦浣熊。

啊嗚

啊嗚雜貨店的店長。
單身的灰色大野狼。

家事小浣熊小屋

啊嗚雜貨店

3

目錄

變身家事小浣熊的原因

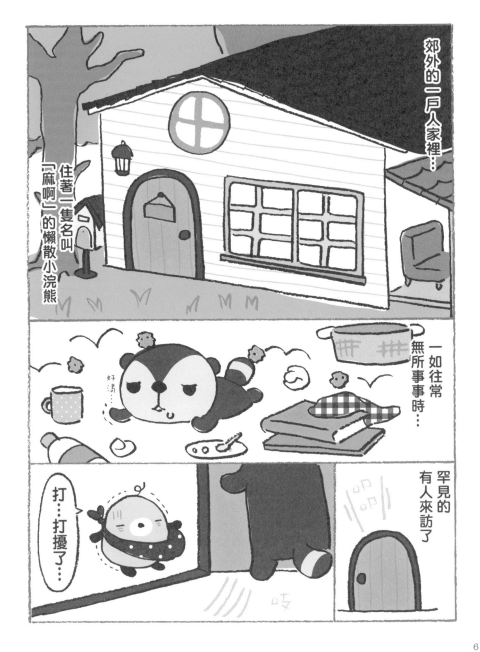

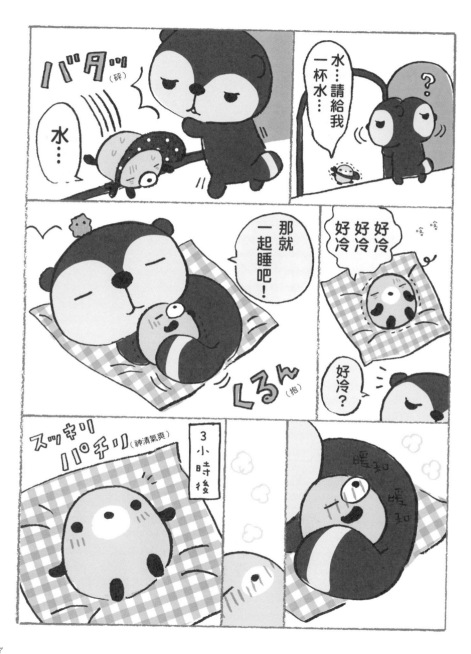

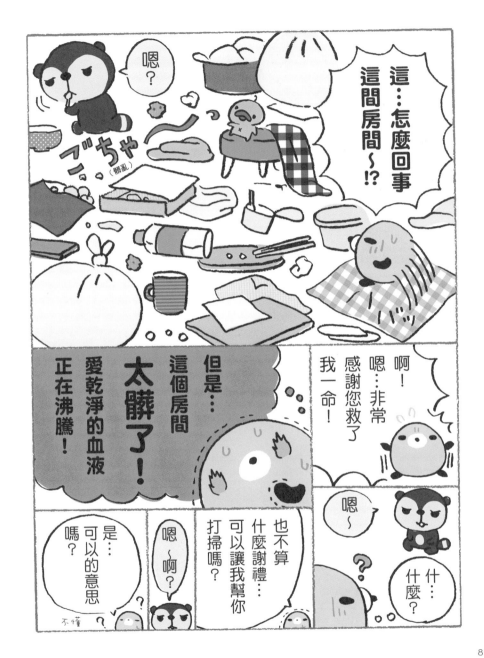

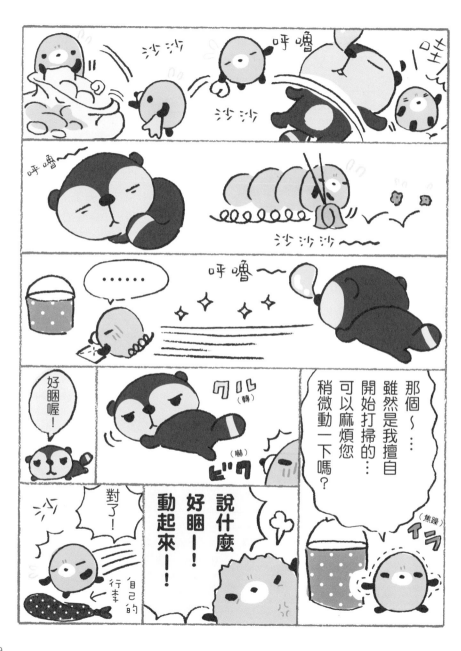

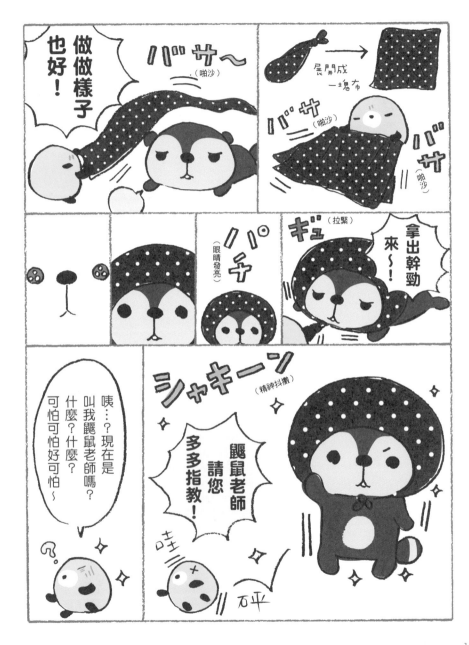

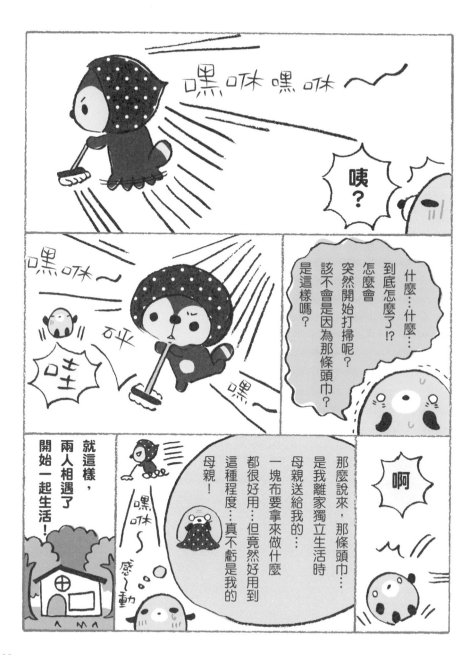

鼴鼠老師的
打掃筆記

● 燒得焦黑的鍋子，該如何處理呢… ●

鍋子裝水，煮沸後，加入小蘇打粉（1大匙～2杯），
持續保持咕嚕咕嚕的煮沸的狀態。如此一來，
污垢就會浮起來，輕鬆就能去除焦黑污垢。

又買了

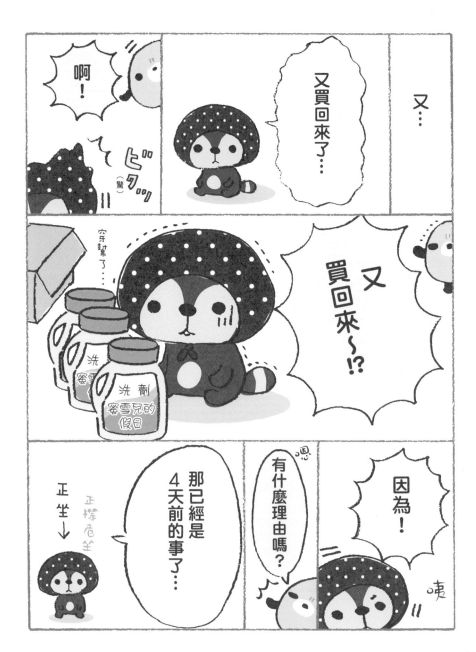

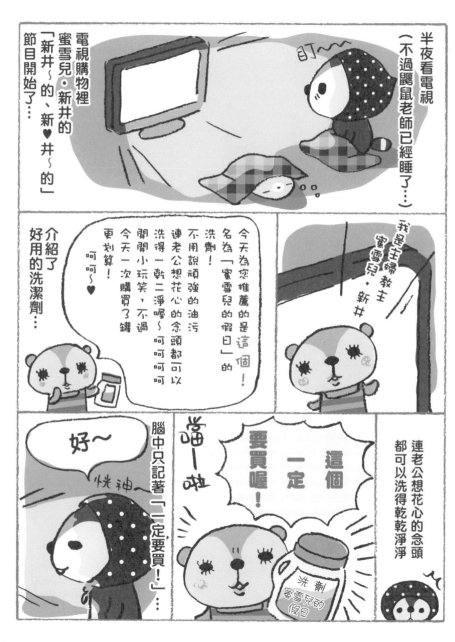

半夜看電視（不過鼯鼠老師已經睡了…）

電視購物裡蜜雪兒‧新井的

「新井～的、新井的、新♥井～的」

節目開始了…

介紹了好用的洗潔劑…

今天為您推薦的是這個！

名為「蜜雪兒的假日」的洗劑！

不用說頑強的油污

連老公想花心的念頭都可以

洗得一乾二淨喔～呵呵呵呵

開開小玩笑，不過

今天一次購買了三罐

更划算！

呵呵～♥

我是主婦教主

蜜雪兒‧新井

連老公想花心的念頭

都可以洗得乾乾淨淨

這個一定要買喔！

噹～啦

好～

恍神～

腦中只記著「一定要買！」…

洗劑 蜜雪兒的假日

15

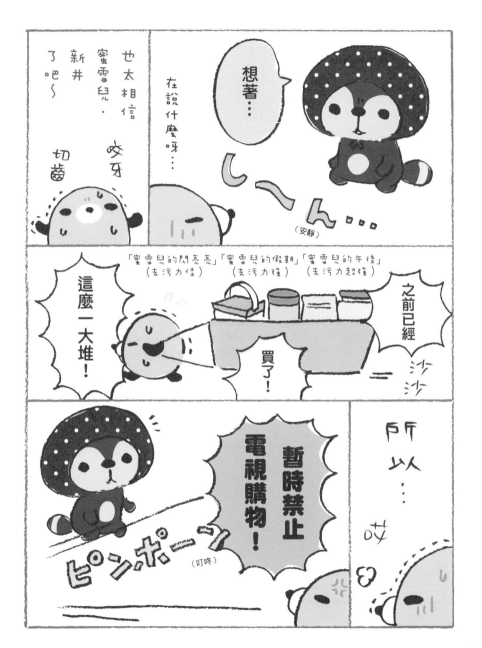

16

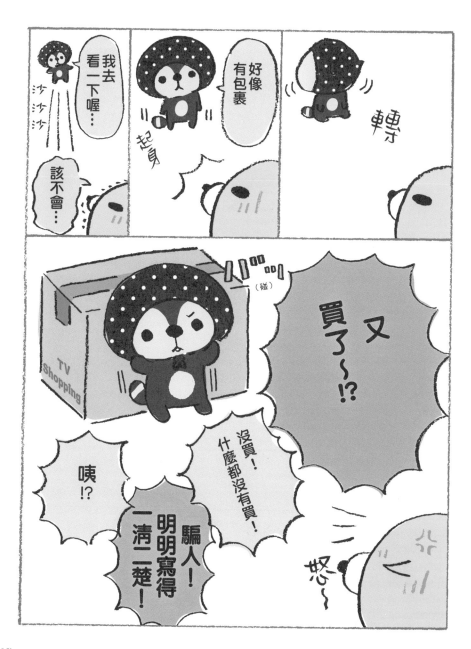

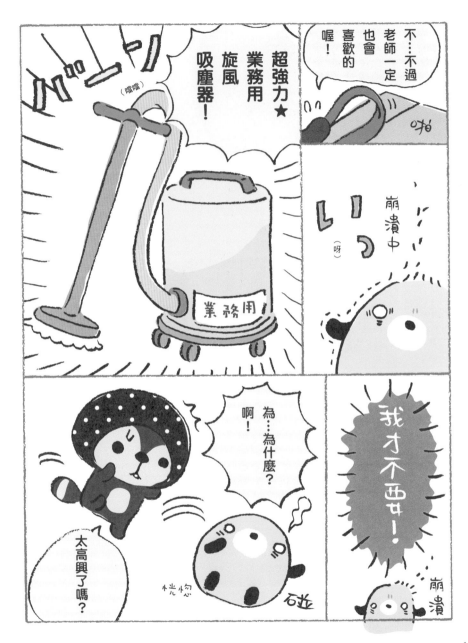

18

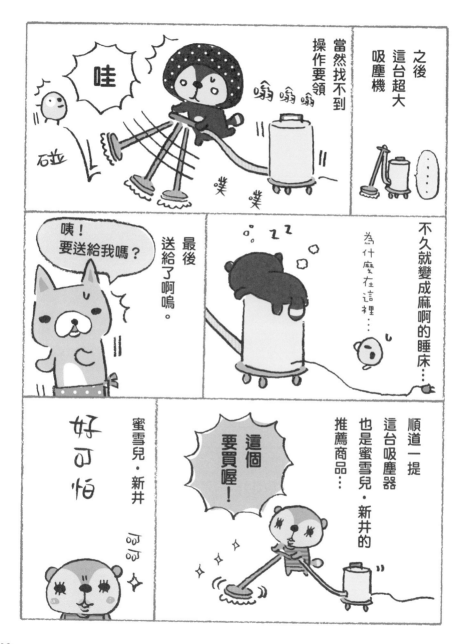

鼴鼠老師的
打掃筆記

● 鏡子或窗戶應該該如何打掃… ●

先用水浸濕報紙，盡量擰乾再擦拭。

接著，用乾掉的報紙乾擦，

就可以擦得亮晶晶！

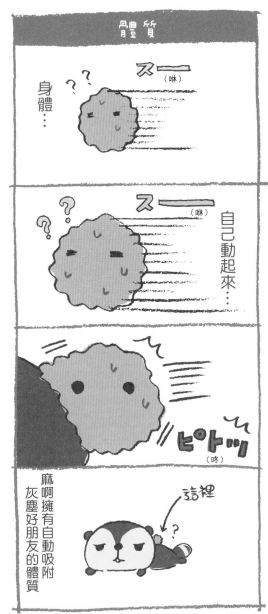

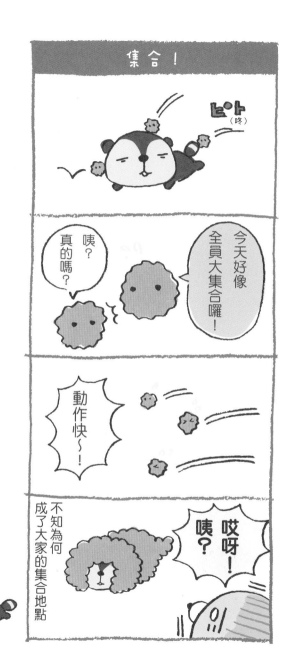

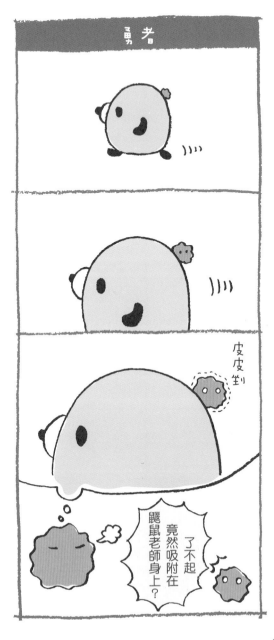

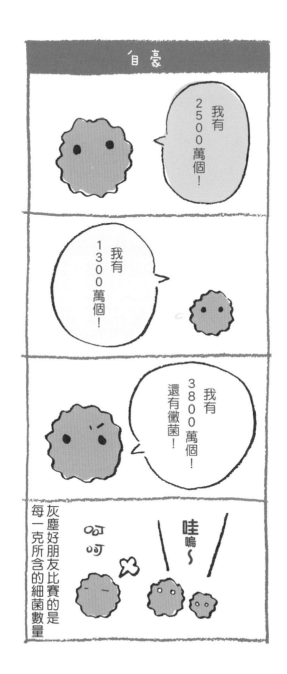

變得奇形怪狀…

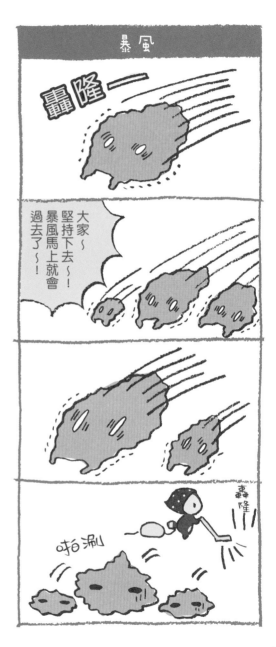

頭巾有好多種 打掃有好多種
　（人生也有好多種）

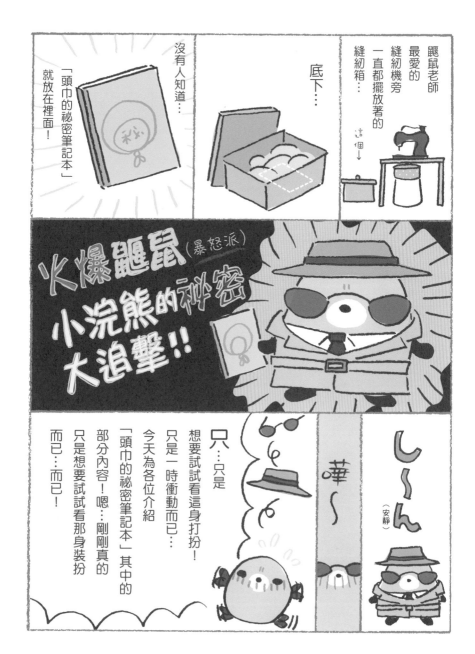

鼴鼠老師最愛的縫紉機旁一直都擺放著的縫紉箱…

這個↓

底下…

沒有人知道…

「頭巾的祕密筆記本」就放在裡面！

火爆鼴鼠（暴怒派）
小浣熊的祕密大追擊!!

し〜ん
（安靜）

華〜

只…只是想要試試看這身打扮！只是一時衝動而已…今天為各位介紹「頭巾的祕密筆記本」其中的部分內容！嗯…剛剛真的只是想要試試看那身裝扮而已…而已！

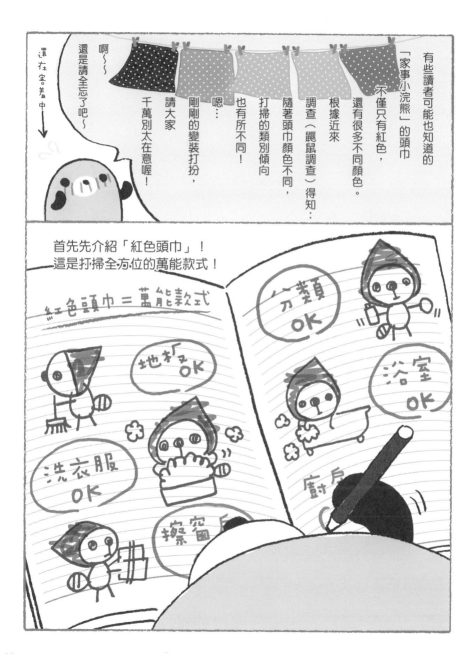

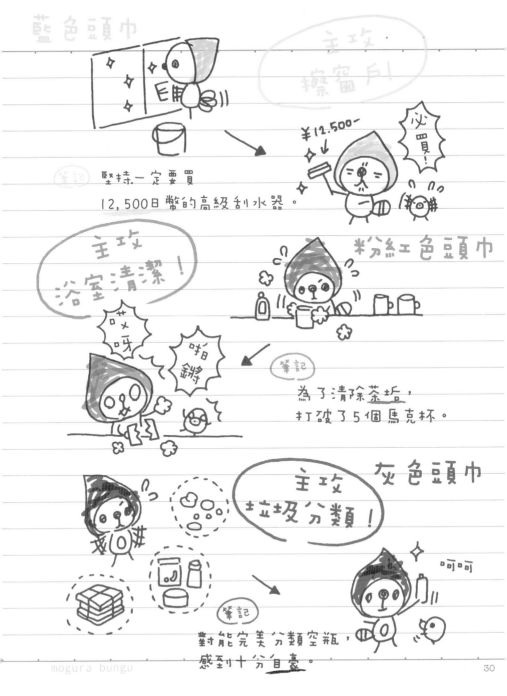

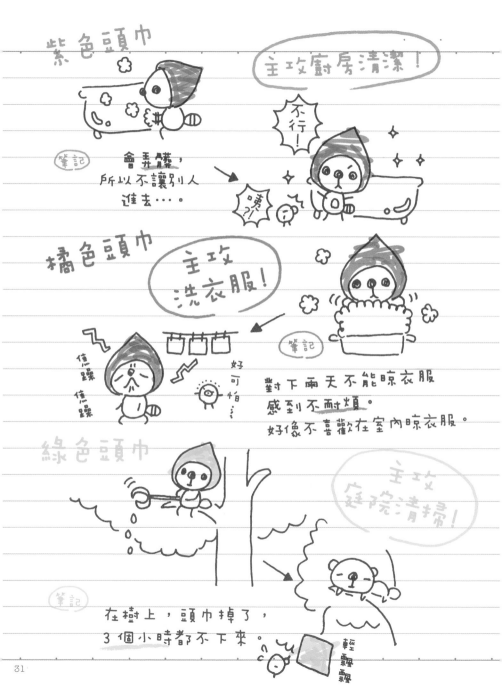

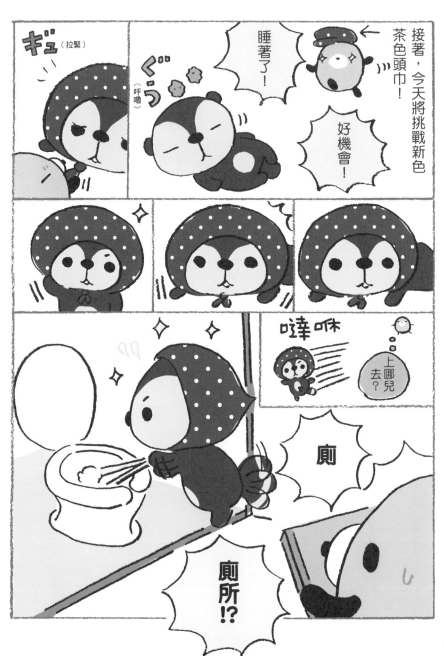

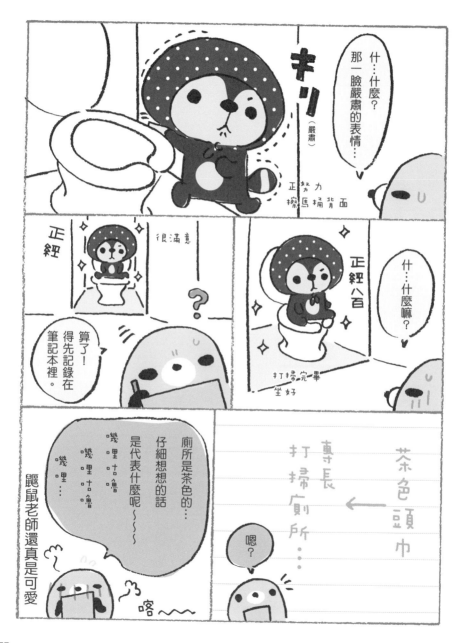

鼴鼠老師的
打掃筆記

● 泡完澡後，離開浴室之前… ●

用冷水沖洗浴室
就能讓浴室內的熱氣冷卻下來
能預防黴菌滋生！

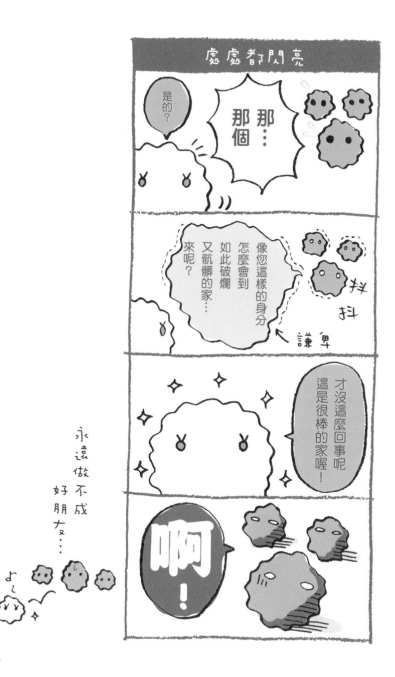

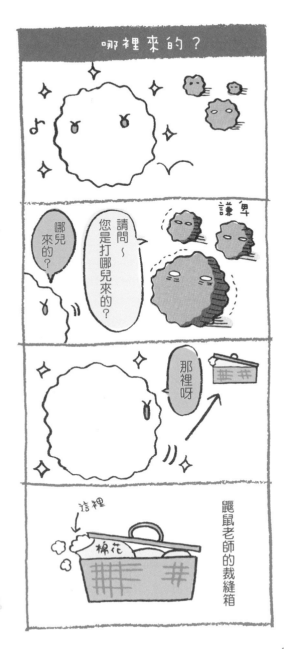

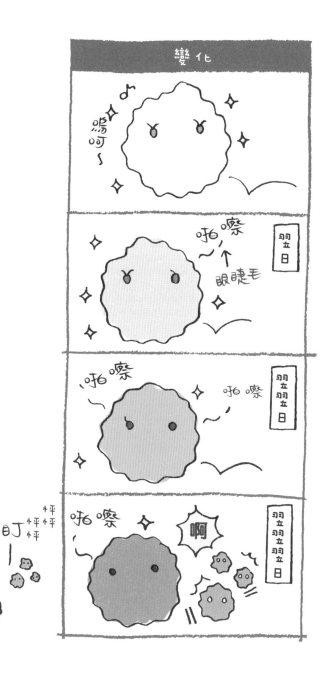

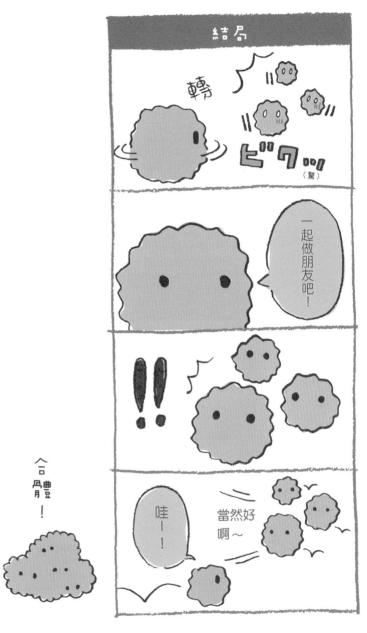

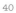

鼴鼠老師的寶貝

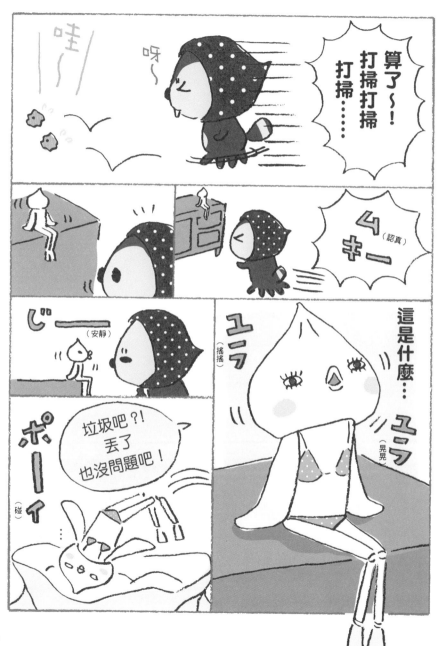

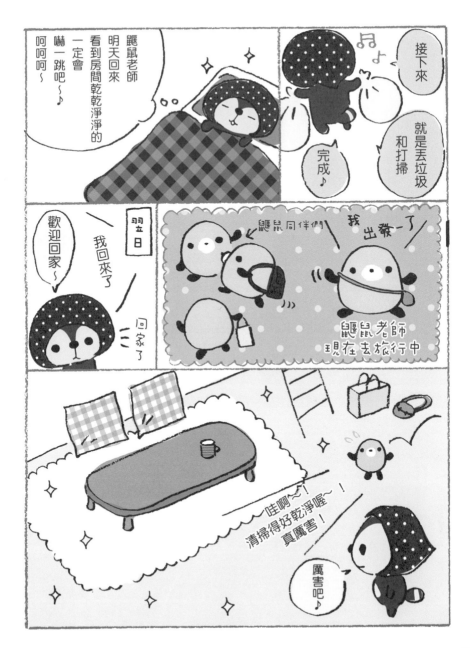

鼯鼠老師
明天回來
看到房間乾乾淨淨的
一定會
嚇一跳吧～♪
呵呵呵～

接下來

就是丟垃圾
和打掃

完成♪

羽立日

歡迎回家～

我回來了

回家了

鼯鼠同伴們 我出發一了

鼯鼠老師
現在去旅行中

哇啊～！
清掃得好乾淨喔～！
真厲害！

厲害吧♪

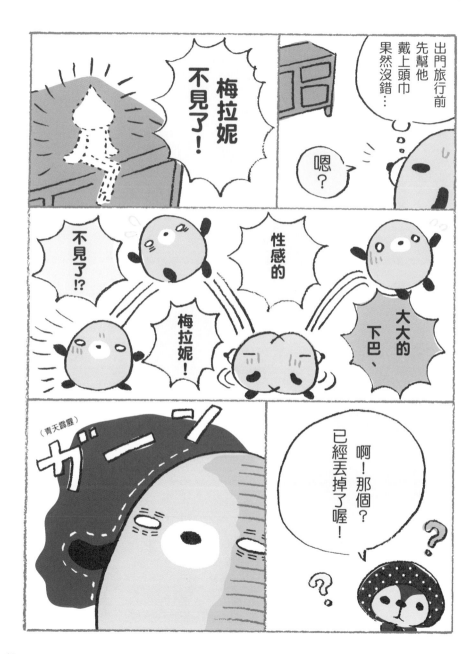

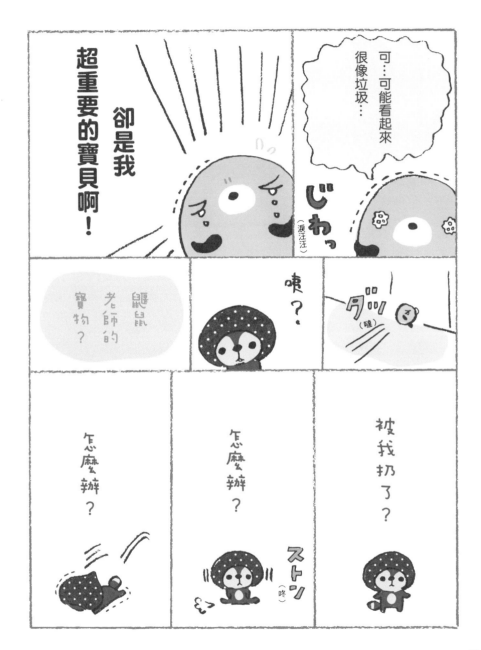

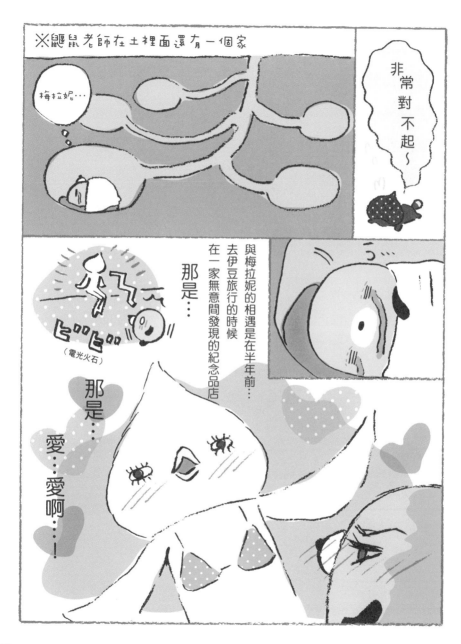

※鼴鼠老師在土裡面還有一個家

梅拉妮…

非常對不起～

與梅拉妮的相遇是在半年前…
去伊豆旅行的時候
在一家無意間發現的紀念品店

那是…

ピッ ピッ
（電光火石）

那是…

那是…
愛…愛啊…！

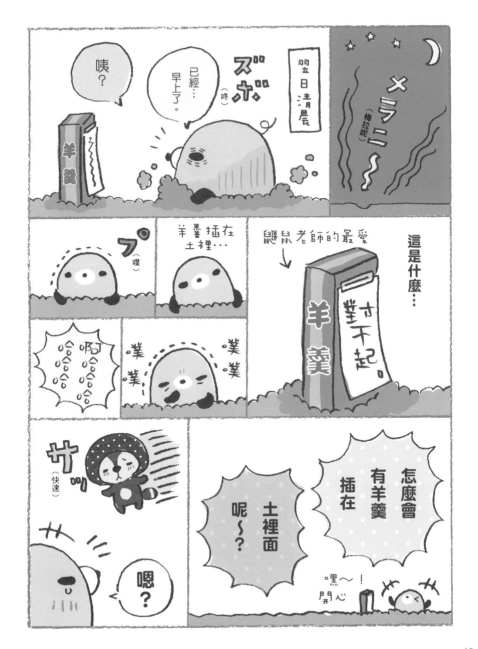

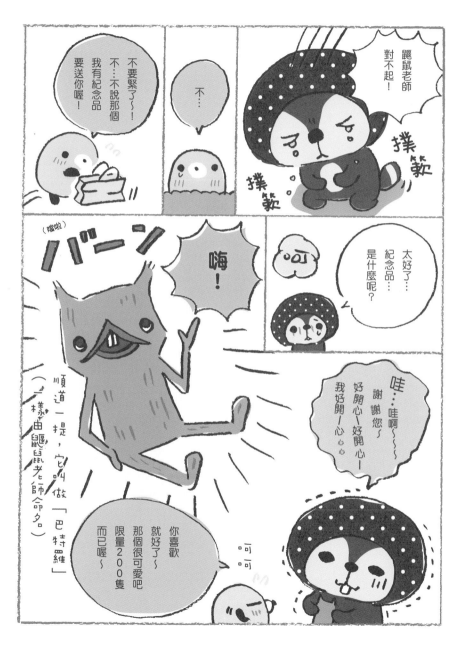

鼴鼠老師的
打掃筆記

● 清洗餐具… ●

請善用洗米水或煮過義大利麵的水。

可以更迅速洗淨油膩膩的餐盤

有效去污！

灰塵好朋友的報恩

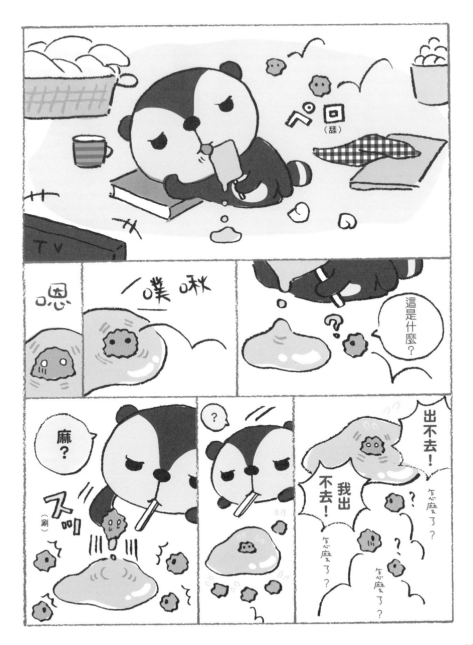

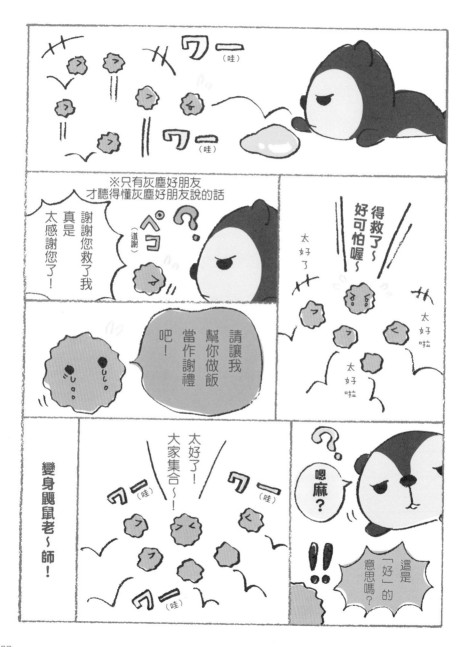

ワー（哇）

ワー（哇）

※只有灰塵好朋友才聽得懂灰塵好朋友說的話

謝謝您救了我真是太感謝您了！

ペコ（道謝）

得救了～好可怕喔～

太好了

太好啦

太好啦

請讓我幫你做飯當作謝禮吧！

變身鼯鼠老～師！

太好了！大家集合～！

ワー（哇）

ワー（哇）

ワー（哇）

嗯麻？

這是「好」的意思嗎？

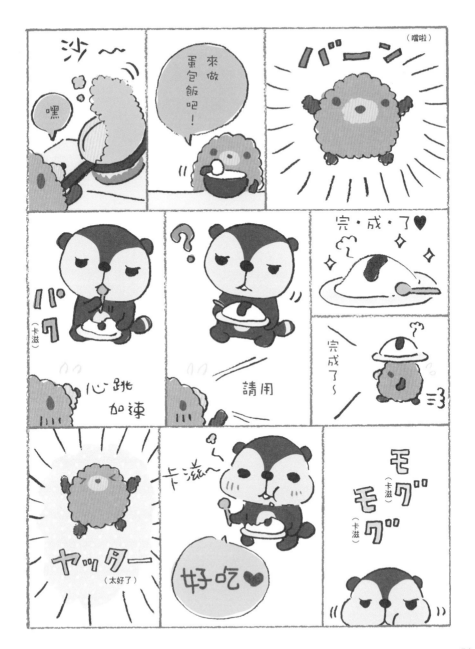

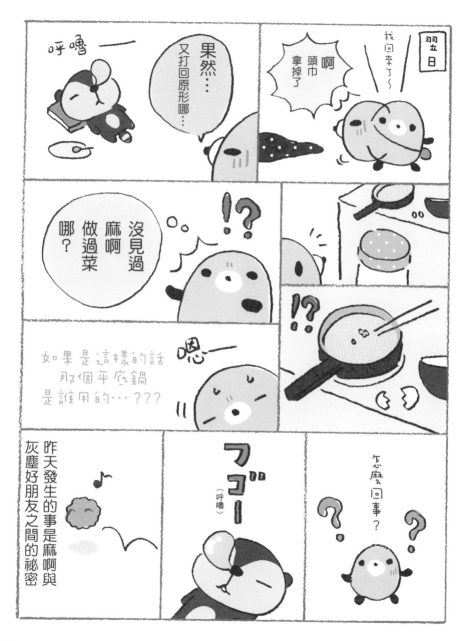

鼴鼠老師的
打掃筆記

● 撕壞的價格標籤貼紙… ●

只要用護手霜等含油的東西擦一擦
就能撕得乾乾淨淨。
（不適用於不可接觸油脂的物品。）

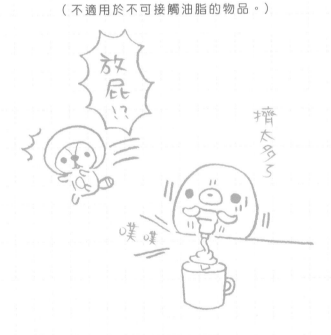

四格漫畫日記～灰塵好朋友篇 3

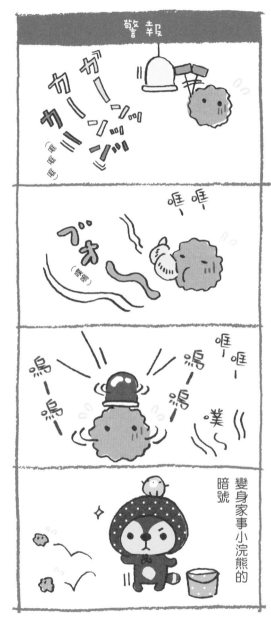

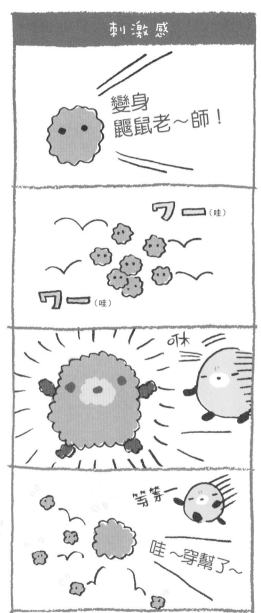

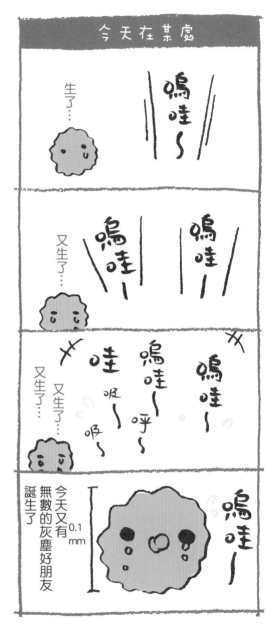

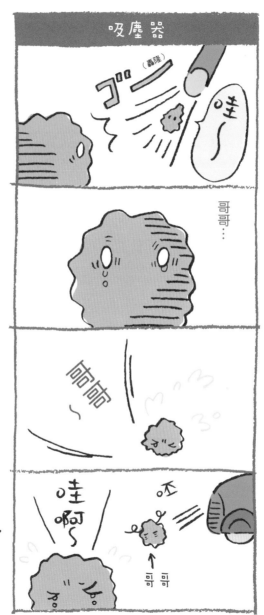

啊嗚雜貨店的午後

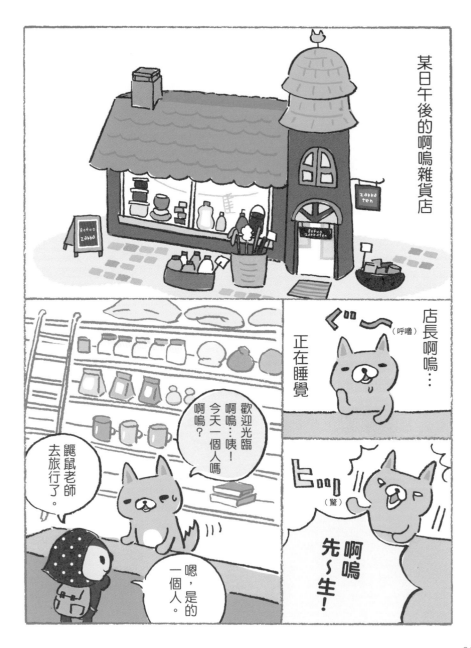

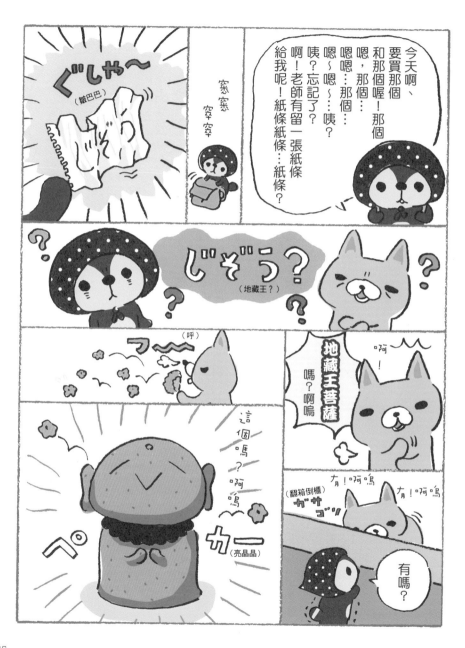

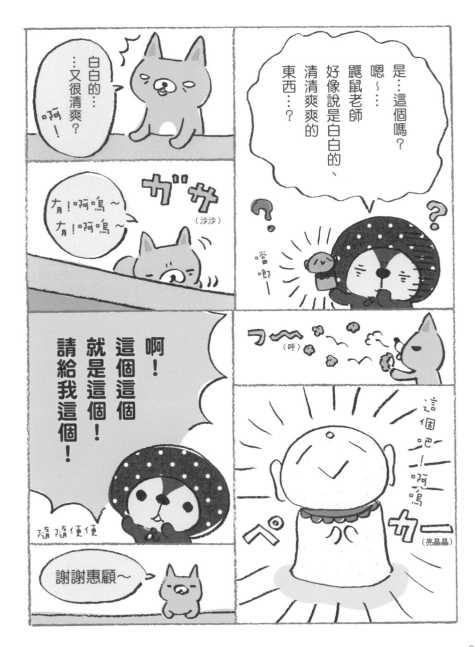

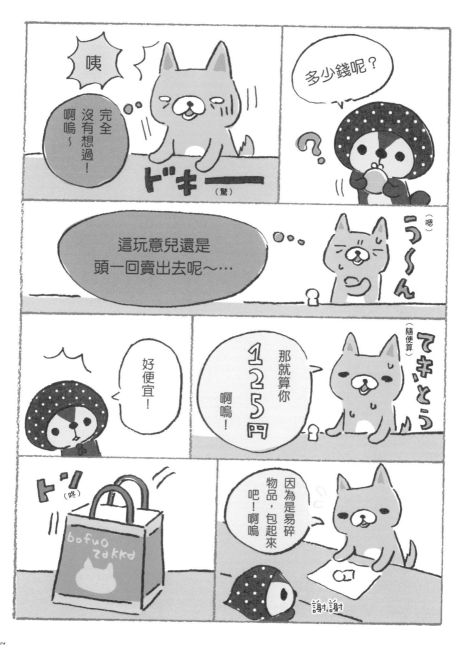

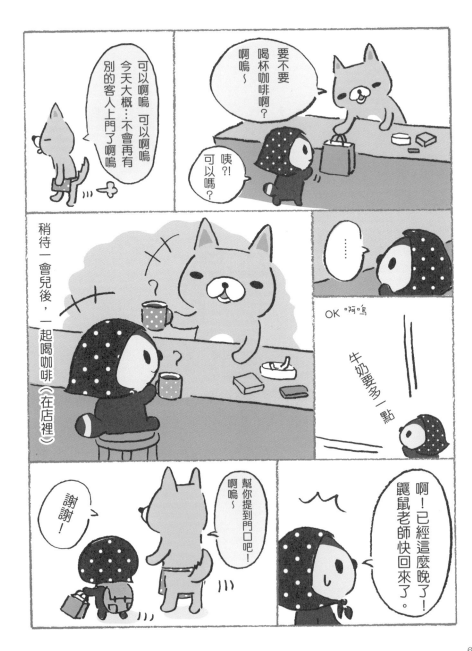

68

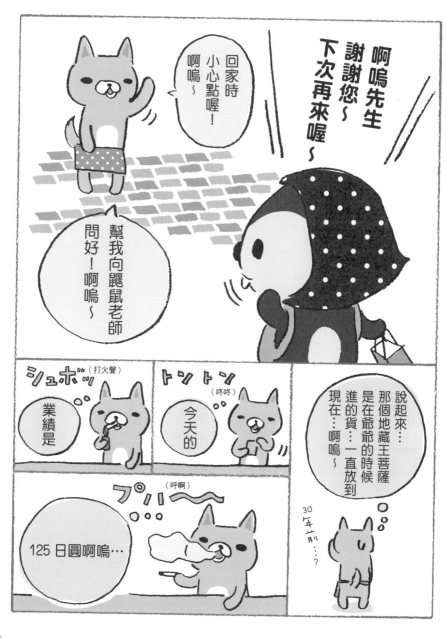

啊！
啊嗚先生的店的袋子！

幫我去買了啊！
謝謝。

我回來了～

歡迎回家～

コロン
（咣噹）

こ…これは…!?
（這…這是…!?）

我買回來囉
「地藏王菩薩」。

嗯

地…
地藏王菩薩
拜託他買的是
「小蘇打粉」
才對啊!?

じゅうそう
（小蘇打粉）

じ○う
巧克力污漬

（地藏王菩薩）

【註】小蘇打的紙條變形加上污漬後，與地藏王菩薩的日文發音近似。

70

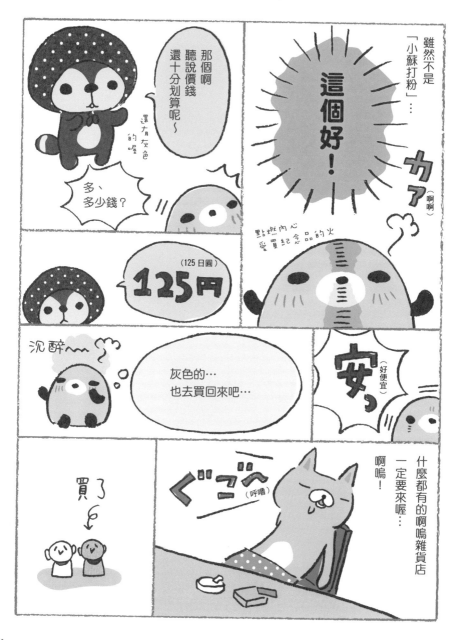

鼴鼠老師的 打掃筆記

● 水槽、水龍頭該如何清潔… ●

檸檬對半切開,沾點小蘇打粉後擦拭,
水槽、水龍頭就會變得亮晶晶!
家裡如果有多的檸檬,不妨試試!

好酸

二刀流

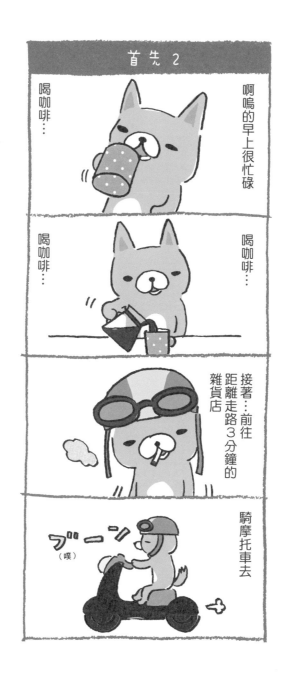

首先 2

喝咖啡⋯

啊嗚的早上很忙碌

喝咖啡⋯

喝咖啡⋯

接著⋯前往距離走路3分鐘的雜貨店

（嘆）

ブーン

騎摩托車去

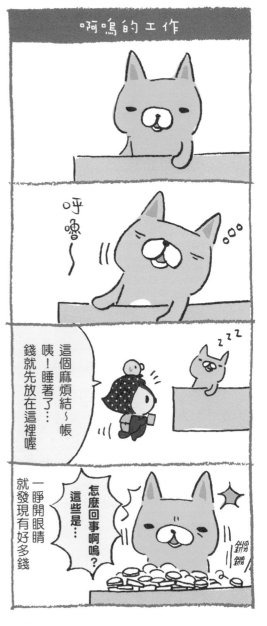

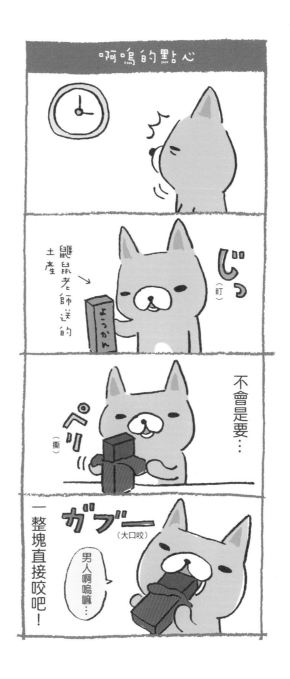

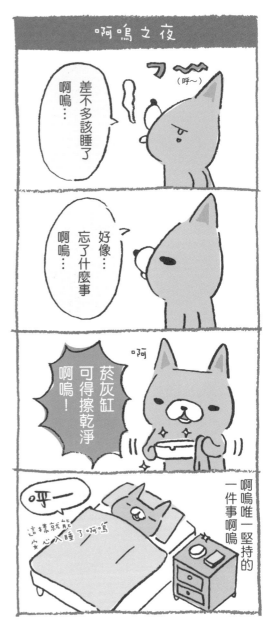

烏賊的尾巴 好可怕!?

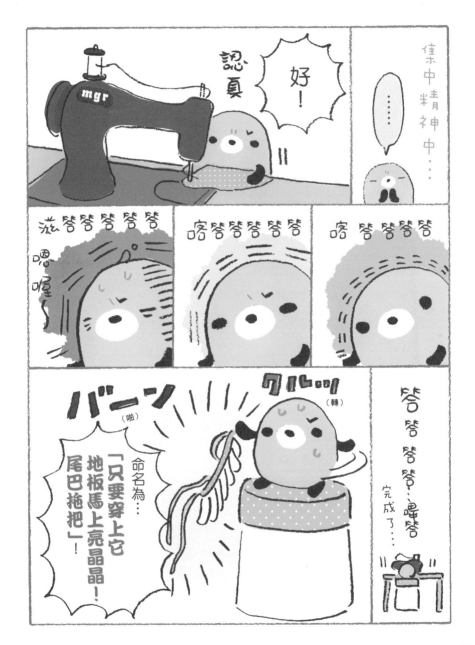

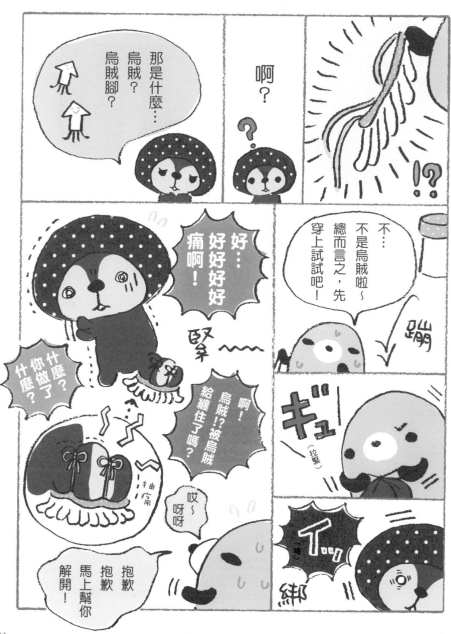

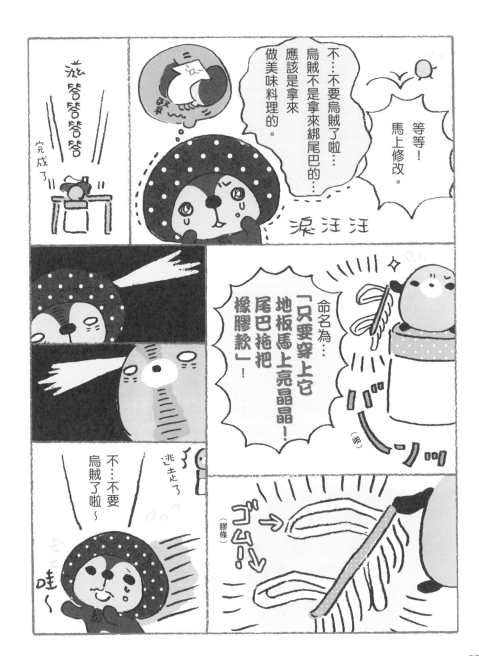

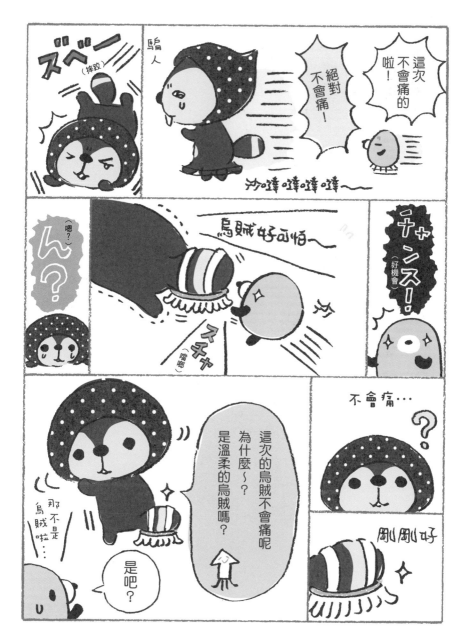

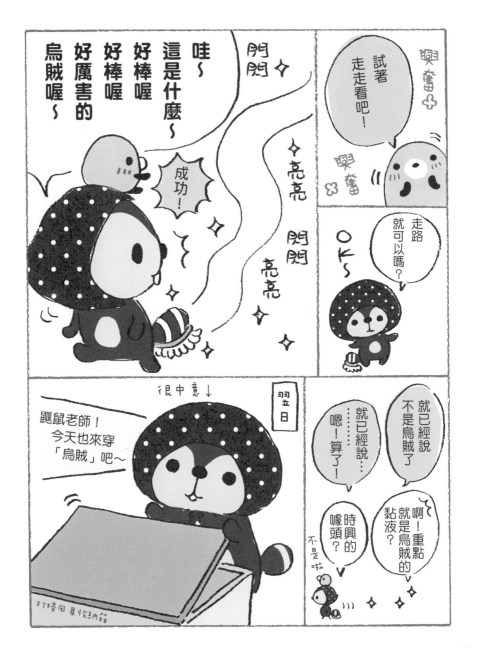

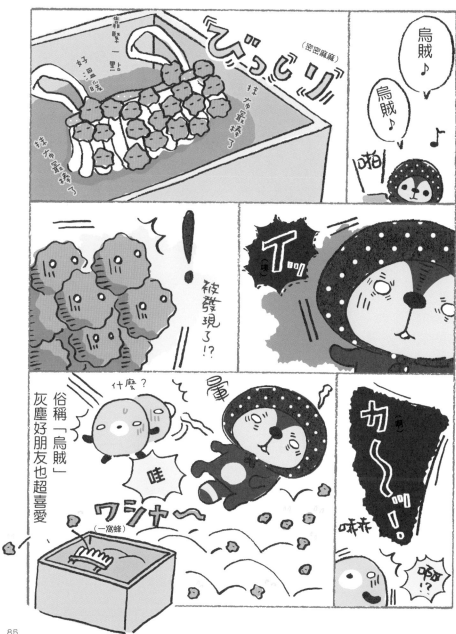

鼴鼠老師的
打掃筆記

● 沾染上氣味的塑膠容器該如何處理⋯ ●

泡過的茶葉曬乾後，放入準備除味的容器內，

放置一晚就能去除異味。

茶葉渣放進鞋盒內，就能當作除臭劑使用。

那個不見了

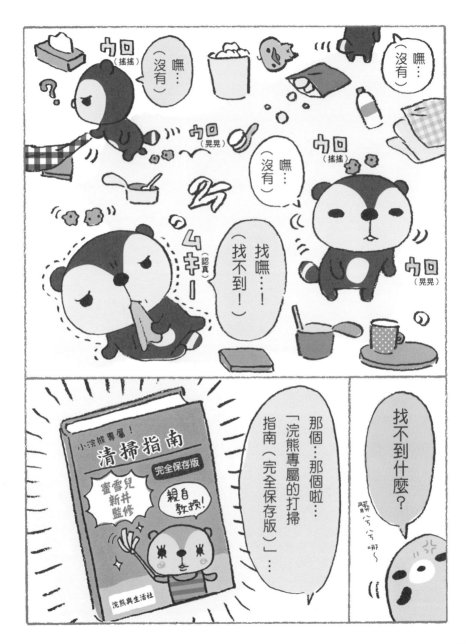

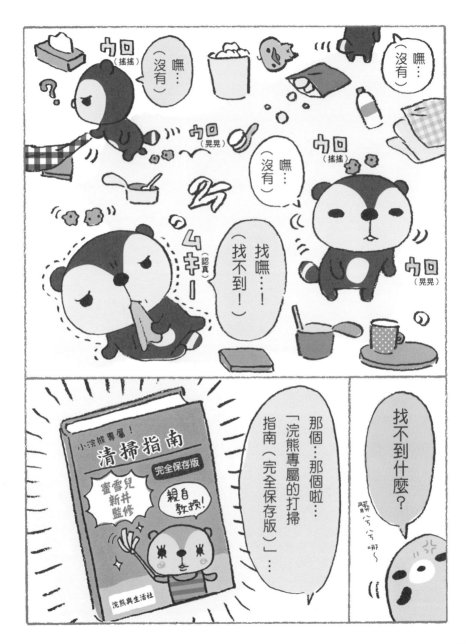

88

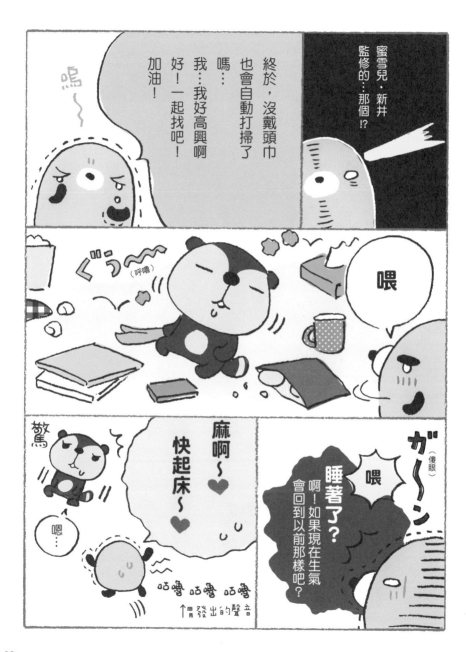

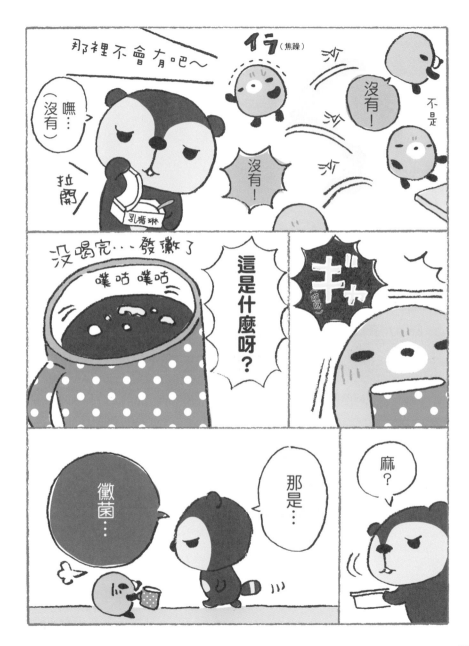

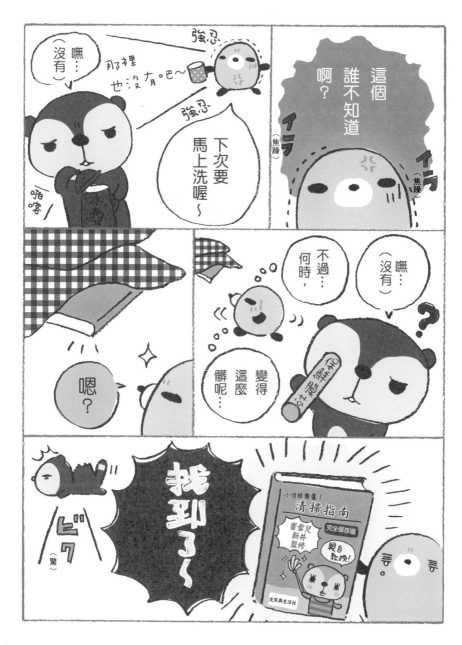

鼴鼠老師的
打掃筆記

● 如何常保房間整潔… ●
常常邀請朋友來家裡玩吧！
總不會邀請朋友來亂七八糟的房間作客吧…
自然而然就會乖乖打掃！

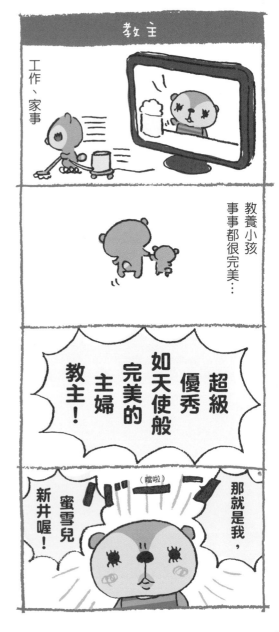

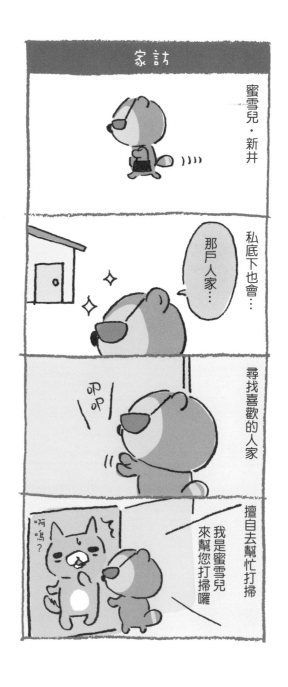

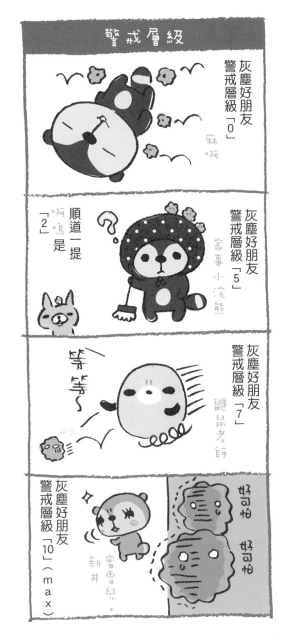

警戒層級

灰塵好朋友 警戒層級「0」
麻啊

灰塵好朋友 警戒層級「5」
家事小浣熊
順道一提 啊嗚是「2」

灰塵好朋友 警戒層級「7」
鼯鼠老師
等等～

灰塵好朋友 警戒層級「10」(max)
好可怕 好可怕
蜜雪兒。新井

雨過天青

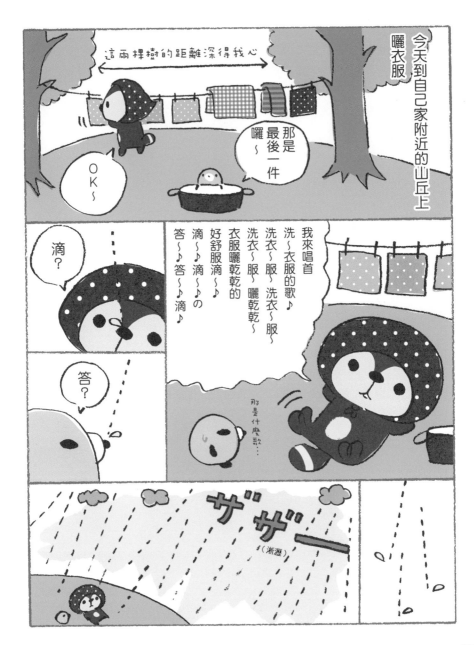

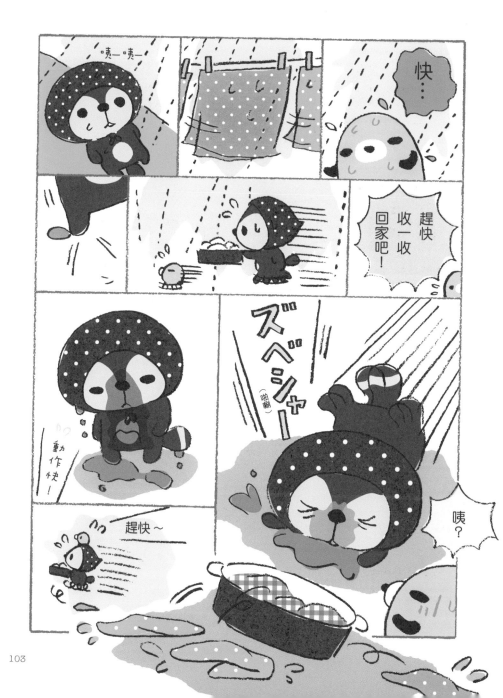

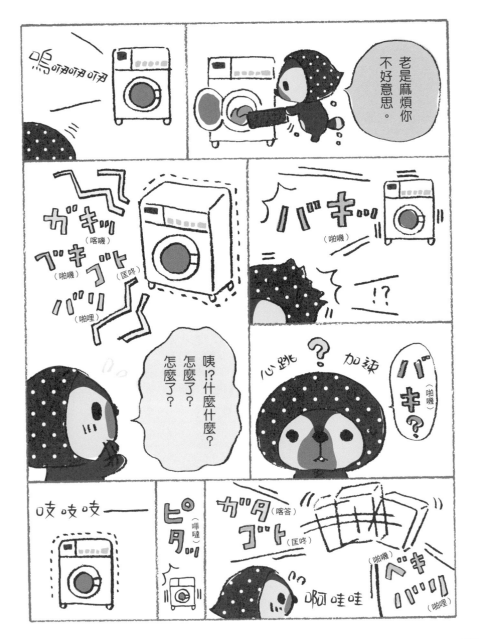

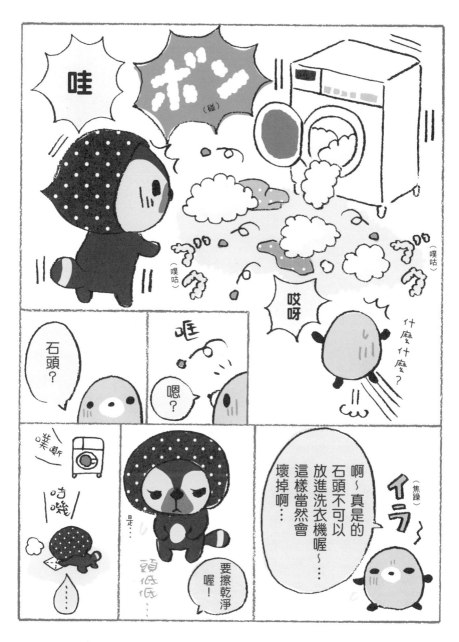

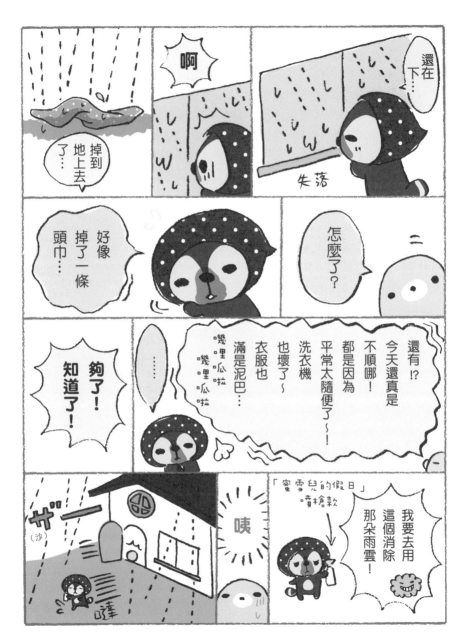

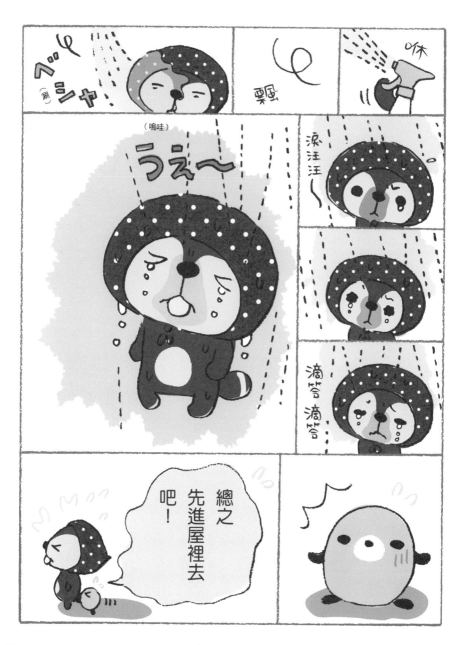

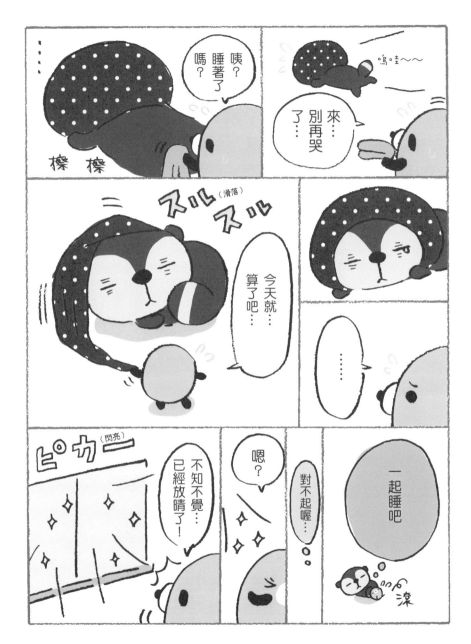

108

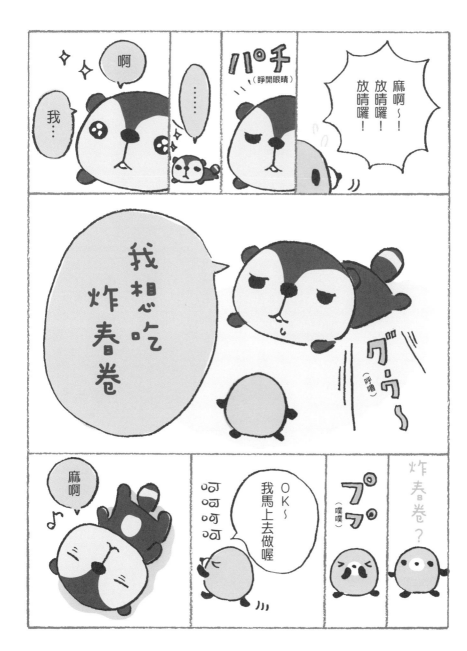

鼴鼠老師的打掃筆記

● 曬棉被時… ●

先蓋上黑布再曬棉被。

可以吸收更多陽光，殺菌效果更好！

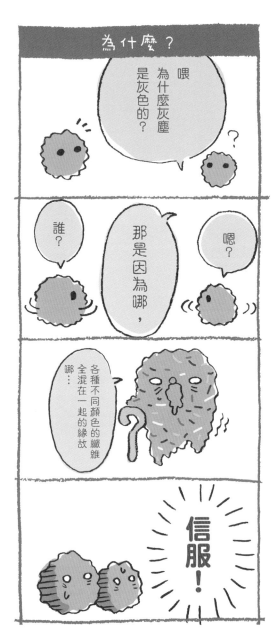

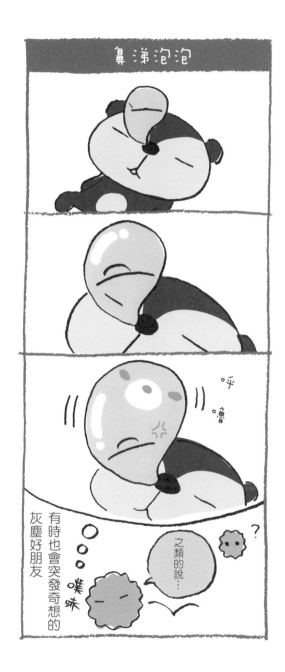

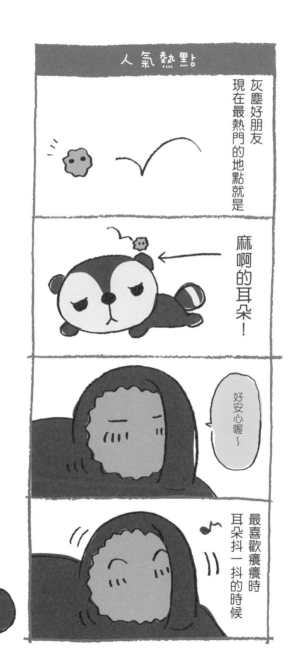

人氣熱點

灰塵好朋友現在最熱門的地點就是

麻啊的耳朵！

好安心喔～

什麼都聽不見…

最喜歡癢癢時耳朵抖一抖的時候

115

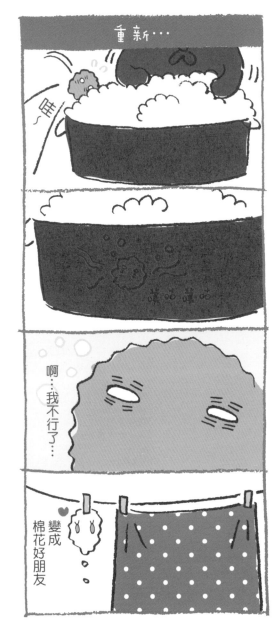

好可怕好可怕♪

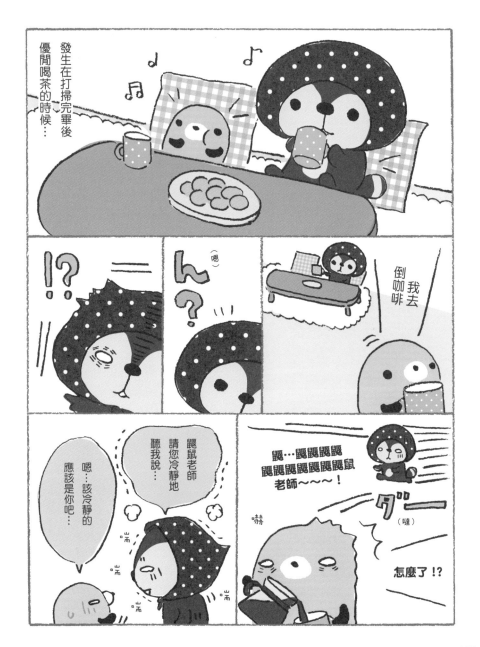

118

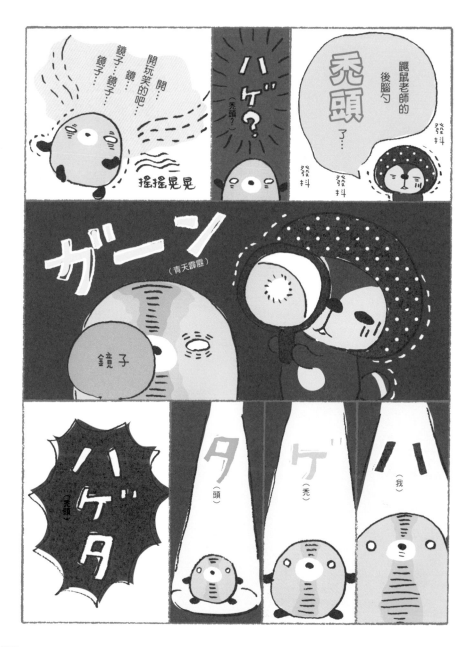

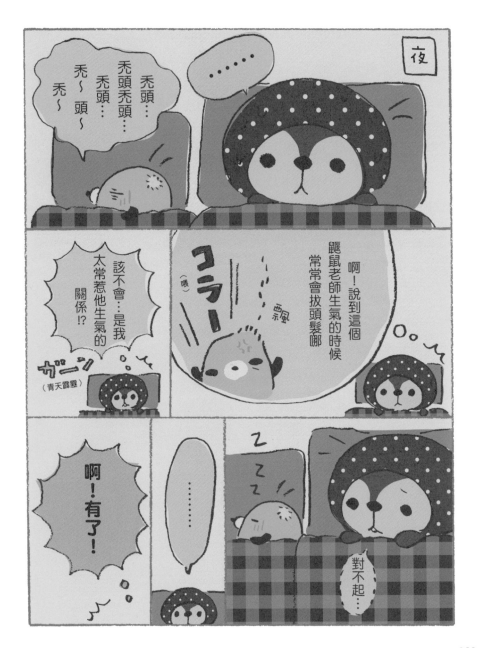

120

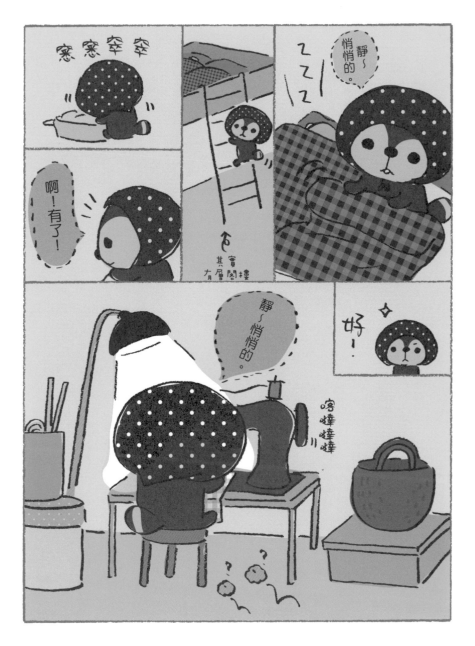

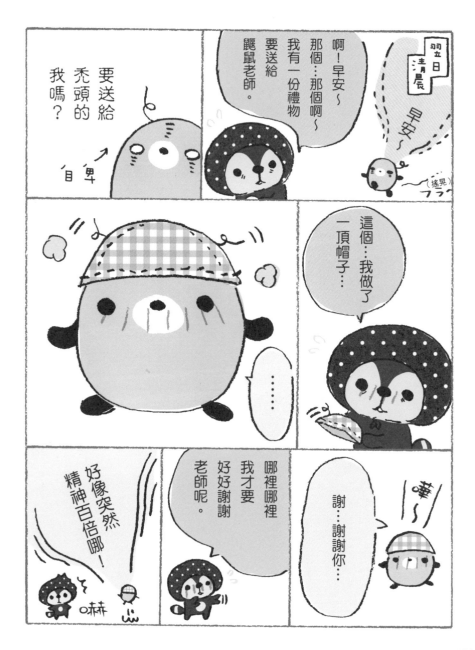

鼴鼠老師的
打掃筆記

● 如何清洗地毯… ●

手套上乾燥的橡膠手套，在地毯上畫圓撫擦
就能輕鬆吸附灰塵與毛髮。
連寵物掉落的毛也可以清除◎

後
記

後　記

點頭

謝謝大家
看完「家事小浣熊」。

這一集的內容很多都跟打掃有關，
不過，我本人對打掃這件事其實很不拿手……
畫著畫著，對「麻啊」的處境常感同身受。

動起來～～

隨著製作進度的進展，
以及劇情發生出乎意料的發展，
工作桌和電腦桌上越來越亂…

亂七八糟一

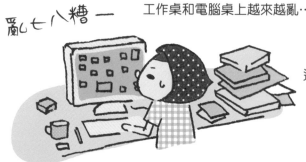

這樣可不行哪…
心裡這樣想著，
連正在寫後記的現在也在想…

好髒喔～

畫插畫時，對角色太過入戲，
畫到哭泣的內容，眼眶也跟著濕了…
畫到教人著急的內容，心裡也會隨之不安起來…
剛進公司又坐在我隔壁的新人
或許會很害怕吧。

好可怕喔～

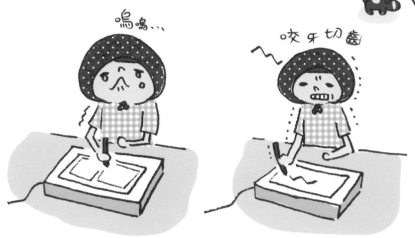

嗚嗚…

咬牙切齒

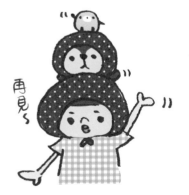

再見～

經過許許多多事，終於完成的繪本。
果然親身體認到在乾淨的環境下生活的重要性。
房間乾淨的話，心靈也會變得澄淨，
自然會想要讓每天生活
更快樂更充實。首先……
就先從桌子開始打掃做起吧！

阿部千秋

家事小浣熊
一戴上頭巾就變得超愛乾淨

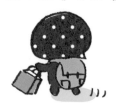

圖・文 ABE CHIAKI
譯 者 高雅湘
美術編輯 樂奇國際有限公司
企畫選書人 賈俊國

總 編 輯 賈俊國
副總編輯 蘇士尹
行銷企劃 張莉滎・廖可筠

發行人 何飛鵬
出 版
布克文化出版事業部／台北市民生東路二段 141 號 8 樓
電話：02-2500-7008 傳真：02-2502-7676 E-mail：sbooker.service@cite.com.tw
發 行
英屬蓋曼群島商家庭傳媒股份有限公司城邦分公司／台北市中山區民生東路二段 141 號 2 樓
書虫客服服務專線：02-25007718；25007719 24 小時傳真專線：02-25001990；25001991
劃撥帳號：19863813；戶名：書虫股份有限公司 讀者服務信箱：service@readingclub.com.tw
香港發行所
城邦（香港）出版集團有限公司／香港灣仔駱克道 193 號東超商業中心 1 樓
E-mail：hkcite@biznetvigator.com
電話：+852-2508-6231 傳真：+852-2578-9337
馬新發行所
城邦（馬新）出版集團 Cité (M) Sdn. Bhd.
41, Jalan Radin Anum, Bandar Baru Sri Petaling, 57000 Kuala Lumpur, Malaysia
電話：+603-9057-8822 傳真：+603-9057-6622

印 刷 韋懋實業有限公司
初 版 2016 年（民 105）01 月
售 價 250 元

城邦讀書花園 布克文化
www.cite.com.tw www.sbooker.com.tw